水彩繪製的日常美好

以針筆 & 水彩筆速寫的生活片刻

あべまりえ◎著

Quick Tips for daily sketching

送家人出門之後，我便會拿起筆準備作畫。
將顏料溶於調色盤上，沉浸在水彩的美麗色彩之中，
我非常喜歡那樣靜好的時光。

那麼，該畫些什麼呢？充滿好奇心的自己會在家中找
尋主題。例如：從喜愛的雜誌上發現一個漂亮場景，
便隨手速寫下來，不需花費什麼時間。這樣一張作品
除了想法，如果還能畫得好看，不僅覺得開心，也會
因此度過非常快樂的一天。

這次在《水彩繪製的日常美好・以針筆＆水彩筆速寫
的生活片刻》一書中，將分享平日即能輕鬆描繪的速
寫方法，及各式各樣的技法應用。「速寫」是利用空
檔時間就可充分享受樂趣的繪畫方式。只要了解一點
祕訣並動動手，就能在令人驚訝的短時間之內完成一
幅畫。完成的畫作若能用於點綴日常生活，那是一件
非常開心的事。

趕快收拾桌面，擺好筆洗與顏料吧！描繪的主題是否
已經決定好了呢？接著，不妨利用些許時間，整理出
一個不被任何人打擾的環境吧！OK，準備萬全之後，
就可以動筆了！

不需在意一點點失敗，不整的線條也很有味道。
不管如何，請持續不斷地畫下去吧！

あべ まりえ

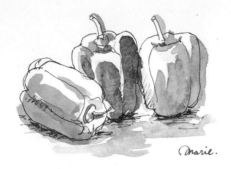

marie.

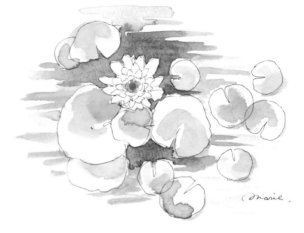

marie.

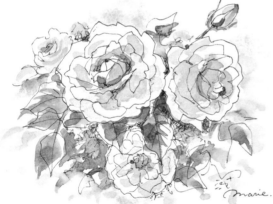

marie.

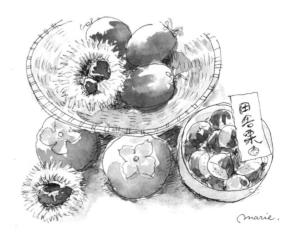

marie.

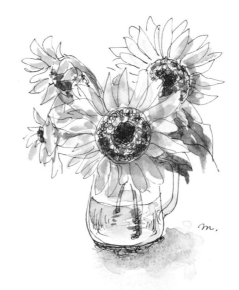

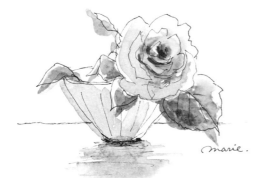

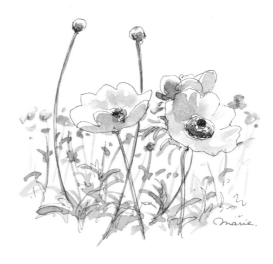

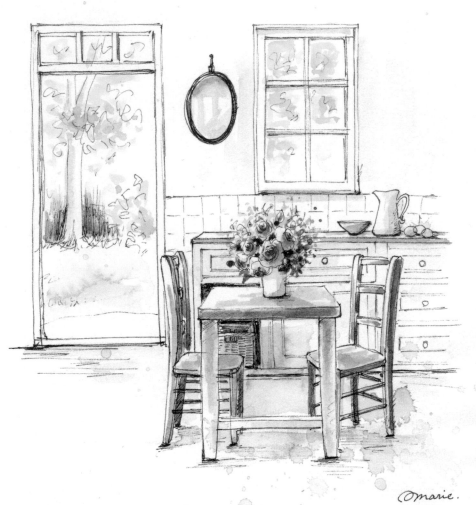

Index

目次

關於工具

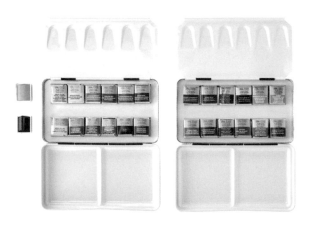

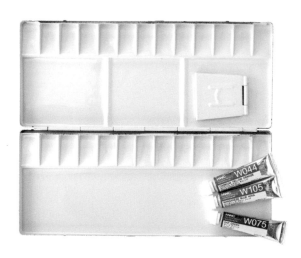

● 透明水彩‧調色盤

透明水彩顏料有塊狀與管狀包裝。以速寫創作來説，不論選用哪一種皆可。

雖然塊狀水彩常與調色盤成套販售，但亦有單售的調色盤，所以可以另行購買喜愛色號的顏料，按照喜好依序排列，作出專屬個人的原創色彩組合。管狀包裝水彩也有單獨販售，能將自己喜歡的色號顏料擠在調色盤上使用。首次接觸水彩的讀者如果不知道該怎麼挑選顏色，不妨直接購入套裝顏料（12色或18色），再逐一補齊喜歡的色號。

即使不需講究特定的顏料品牌，在此也不建議選擇廉價的塊狀顏料。這類產品不易調溶，而且無法表現出濃郁的色彩。由於速寫的塗色範圍部分必須確實地上色，所以最好還是挑選老字號品牌的顏料。一開始也不需要購買幾十種色號，只要在享受繪畫樂趣之餘，逐步依喜好增加顏色即可。

●針筆

具有耐水性的水性針筆最適合用來速寫。一般素描常使用0.1mm的筆尖，不過因為筆尖的粗細會讓作品有不同的變化，所以可多買幾款不同粗細的針筆以便創作。市面上的品牌眾多，例如COPIC MULTILINER或PIGMA PEN等，不妨從中找到符合自己喜好的針筆吧！

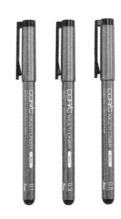

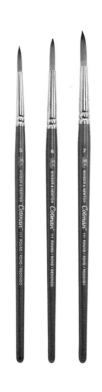

●白色顏料

速寫創作需表現細緻白色時，可以使用白色不透明水彩或白色墨水筆。我個人則是愛用Dr. Martin的BLEED PROOF WHITE與三菱鉛筆的uniBall Signo。

●畫筆

尼龍毛畫筆或動物毛（天然或混合）畫筆皆可。重點在於筆尖能聚含一定程度的水分。由於筆毛部分非常脆弱，長時間浸於筆洗容器中容易耗損，所以必須小心注意。關於筆尖尺寸，若是小幅的速寫作品，只要4號或6號就足夠。因為畫筆也是消耗品，一旦筆毛尖端出現不整齊的情況，請更換新畫筆。畫筆不一定越貴越好，依個人預算購買即可。

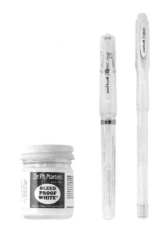

●素描本・紙

初次接觸速寫，可選用畫紙、水彩紙，
或大部分的素描本皆可。也可拿一般市
售的紙張來畫。剛開始不需特別講究紙
張材質，不妨嘗試購買視覺設計符合自
己喜好的素描本，或紙質迎合個人偏好
的紙張。而且設計漂亮的素描本也能提
昇素描創作的動力。

● 其他種類的紙品

除了裁切成明信片尺寸的紙張之外，也能在便箋或信封、工藝紙等各式各樣的紙品上素描。可購買一些空白信封或文庫本筆記方便使用。

● 筆洗容器

不一定要購入，只要有空瓶等能夠盛裝清水的容器即可。

● 海綿

美術社可購得。只要一塊海綿，就能在塗色時作出變化並增添趣味。

● 擦拭毛巾

墊於筆洗容器下方，也能用來調整筆尖上的水分含量。

● 備用調色盤

由於透明水彩顏料必須一邊以水溶調一邊使用，所以需要較大的空間。一旦調色空間不夠，可以這種小巧的廚房用料理盤代替調色盤。

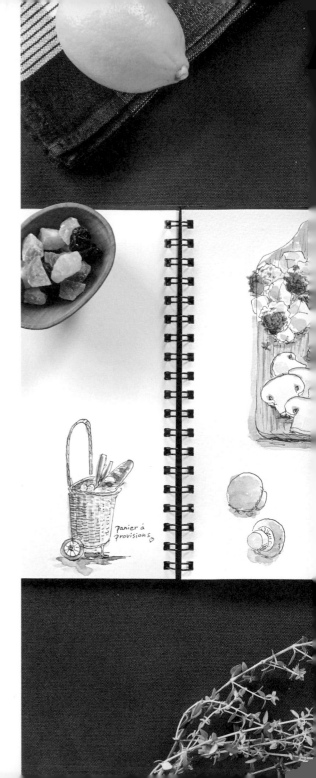

Chapter. 1

練習速寫

工具準備齊全之後，終於可以嘗試動手畫了。不過，
剛開始應該不知道該畫些什麼，或該怎麼畫吧？這
時，不妨挑選看起來有把握的主題物，先動筆畫畫
看。這是為了體驗速寫樂趣的第一步。從現在起，慢
慢地讓手習慣描繪吧！

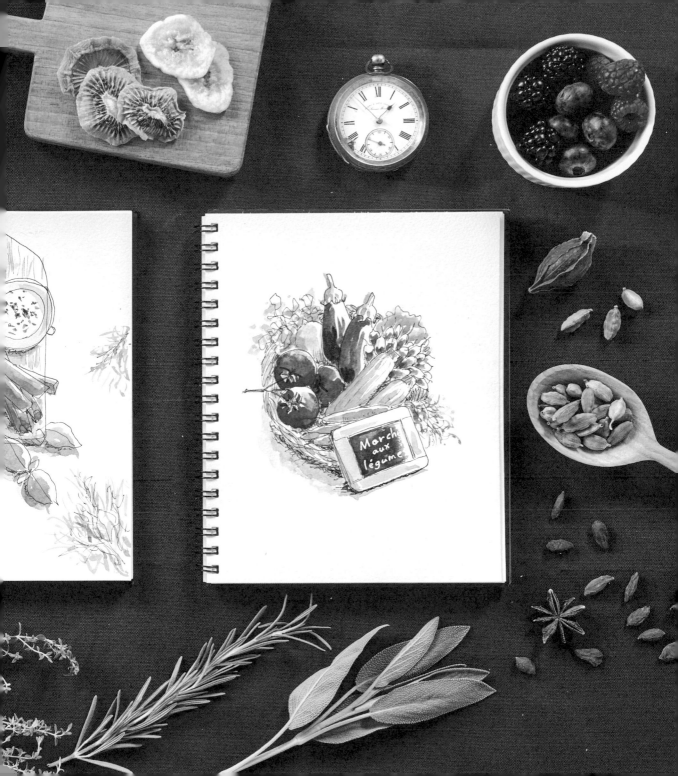

Marché
aux
légumes

速寫5祕訣

個人認為速寫是一種在短時間內完成，但視覺上又不失美麗的技法。為了學會這種繪畫方式，有幾個祕訣希望你在作畫時能夠時常謹記於心。將這些祕訣注入自身並持續地畫下去，以創造出具有自我風格的速寫作品為目標吧！

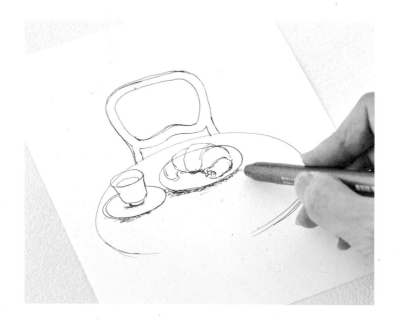

1. 以針筆開始動手畫

不需以鉛筆打草稿（若是輔助線可使用鉛筆），一開始就以針筆動手畫。不必在意一點歪斜或不整齊的線條。

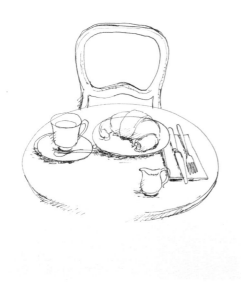

2. 易於描繪的變化

難以掌握的主題物可調整變化至
自己易於描繪的程度。省去不要
的物件,創作出視覺上更加漂亮
的畫作吧!

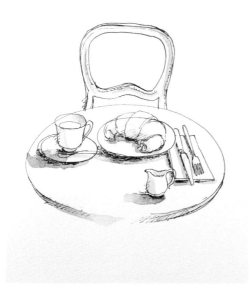

3. 從陰影下手

複雜的主題物件,可先加上淺灰
色陰影,作出立體感之後再上色
(灰色的調色方法請參照P.19至
P.20)。

4. 不完整塗色

上色時可先從映入眼中的顏色或
自己想塗的顏色著手，要注意的
是不需全部塗滿（留白），即使
將色彩塗出描線之外也沒關係。

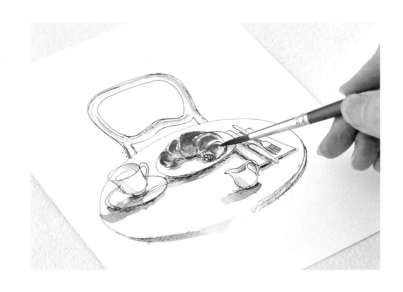

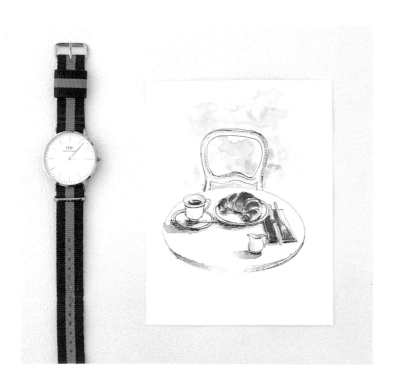

5. 設定停筆時間

在熟悉速寫之前可以設定時間限
制來作畫。時間太多便容易畫過
頭，而使得素描的魅力減半。簡
單的主題物大約花費5至10分
鐘，複雜的主題物則最多30分鐘
就要停筆。

看影片複習速寫5祕訣

在5至10分鐘之內，能畫出怎樣的素描作品呢？以下準備了實際操作示範的影片。可以上網的讀者，不妨參考一下影片中的素描時間分配，及下筆次數。

> https://vimeo.com/abemarie

橄欖果實（5分鐘內）

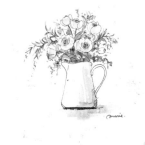

插於花瓶的玫瑰（10分鐘內）

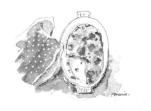

焗烤料理與廚房拭巾（10分鐘內）

1. 從圓形主題物件畫起

物件外形有無限變化，如果能夠直接將它們忠實地畫出來當
然很棒，但對初次接觸素描的人來說，要作到這點可能有點
辛苦。即使無法掌握物件外形也沒關係，重點在於動筆。首
先，請挑圓形的物件來作基本練習吧！

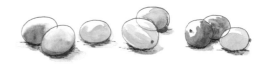

初次的速寫

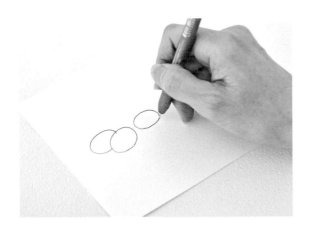

1.
試著畫出大量的橄欖果實。將針
筆略為直立後下筆，畫出漂亮的
線條。

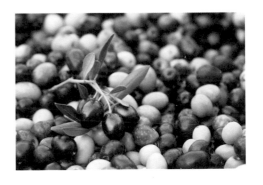

Tips 1
如果有主題實物或參考資料，可以先從映入眼中的物
件開始畫起。數量不合也無所謂，不妨只畫想畫的部
分吧！

2.

在畫數個重疊的圓形物件時，針筆的描線錯疊也沒關係。

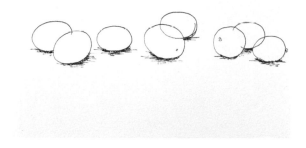

3.

橄欖果實與桌面接觸的部分作出陰影。這部分以針筆先略為塗線即可。

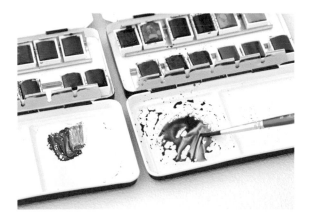

4.

調製陰影色。這是為了讓主題物看起來立體的重點顏色。加入多一點的水分，稀釋成薄透色澤（在此混合Prussian Blue與Burnt Umber兩色，調和出略帶藍色感的灰色）。

如果混合色相環中的相對色（互補色）即
變成暗色系。像紅與綠的混合色是幾近黑
色的色彩。而棕色屬於橘色系，所以棕與
藍的混合色也會是接近黑色的灰色。雖然
黃與紫混合之後也是暗色，不過我幾乎不
會用來作為陰影色，反而會以水稀釋調和
這些顏色來當作陰影底色。

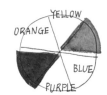

5.

陰影須考慮光線照射的方向。

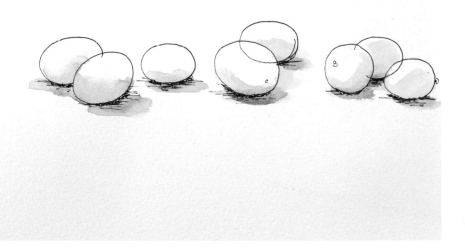

Tips 3
物件各面的陰影深淺不同時，
可先掌握大片陰影部分，之後
於更暗的陰影處再疊上一層顏
色。

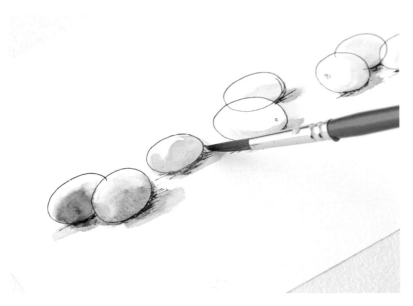

6.

充分觀察物件後，從手邊現有的
顏料中，挑選出接近物件映入眼
中的色彩，替描繪好的橄欖果實
上色。當然，要混合顏料使用也
OK。光線照射部分留下余白，
陰影方向則作出顏色略為溢出的
印象。

Tips 4

透明水彩乾了之後，顏色會變
得薄透明亮。於調色盤上調色
時，不妨調和出比自己想像中
更深一點的色彩（減少水分能
使顏色呈現偏深）。

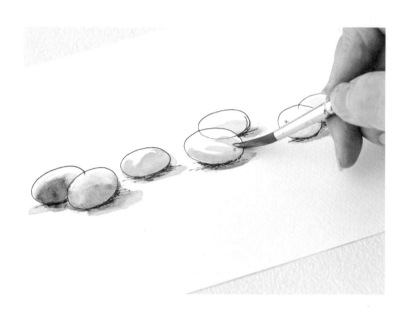

7.

在替圓形物件上色時，可以畫圓輕觸的方式動筆。

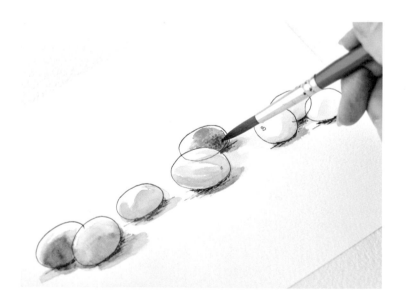

8.

如有餘力，在顏料乾透之前也可以再加入差異色，賦予上色部分一點變化。

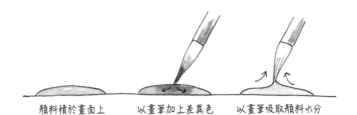

顏料積於畫面上　　以畫筆加上差異色　　以畫筆吸取顏料水分

Tips 5
如果上色過度導致顏料積在畫面上，可以畫筆吸取多餘的顏料來修整。畫筆不僅是塗色工具，也會用於加入差異色或去除顏料。

9.
作品完成。

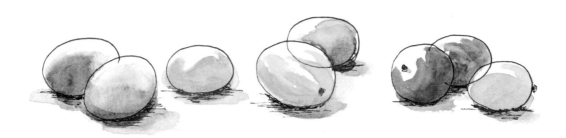

以圓形描繪的物件

不管是變化圓形的大小，或形狀比例的變形並排，試著運用
速寫祕訣，將以圓形為基本形態的蔬菜水果描繪出來。可畫
各種不同的主題物。

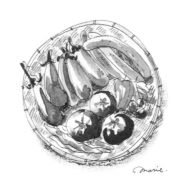

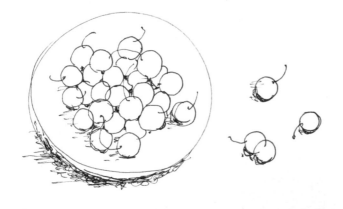

1.

以針筆大量描繪圓形的櫻桃。圓
形與圓形之間的空隙會造成陰
影，所以先以針筆塗畫出來。

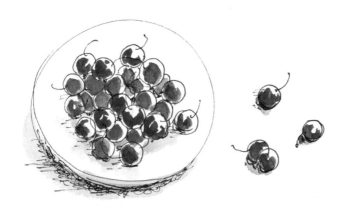

2.

以鮮明的深紅色替櫻桃上色，看
起來會比較漂亮。作品即完成。

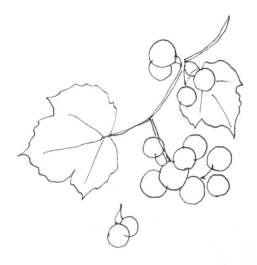

1.

在描繪野葡萄等微小果實時，可以不加上陰影，只上果實的顏色也OK。

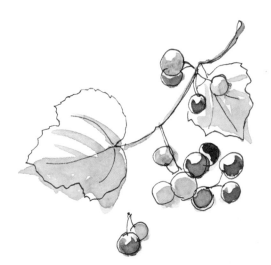

2.

葉片不需太多刻畫，作品即完成。

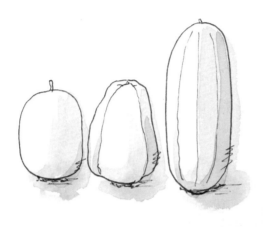

1.

變化圓形的形態，並試著描繪
瓜類蔬菜。

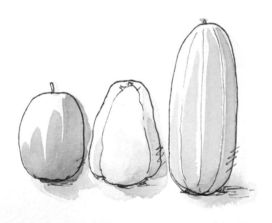

2.

作品完成。

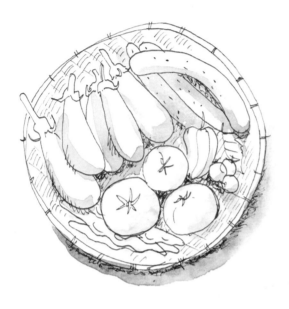

1.
盛放在竹篩上的各種夏日蔬菜，
也可以將其基本外形全部視為圓
形，這樣比較容易下筆。

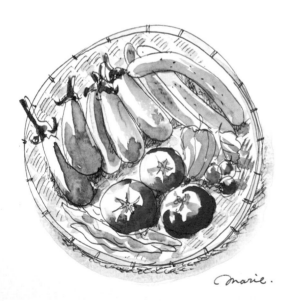

2.
作品完成。

Arrange

例如：餐盤等也是以圓形為基本外形。

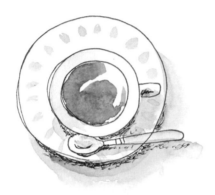

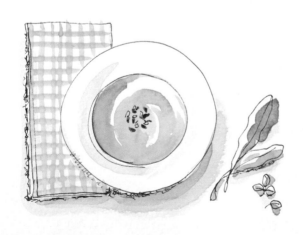

杯子、杯盤或湯盤也可以相同方
式來畫。

Advice

運筆方式・著色部分

完成主題物的描線作業之後，終於輪到陰影處理與著色的步驟。這個階段的「運筆方式」很重要。淺顯地來說，就是想像自己的手輕觸主題物，以這樣的感覺來運筆。例如：碰觸圓形物體時，手部動作是畫圓弧的樣子。這麼一來，自然就會以畫圓弧的方式運筆。像是觸碰牆壁等平面時是怎樣的感覺？盤子呢？水果呢？不妨都試著模擬想像吧！

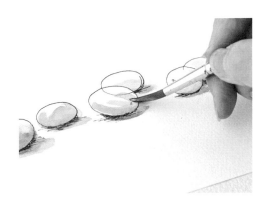

天空與大地、海洋等，基本上是以橫向的短線方式來運筆。不過，天空若有雲，運筆也會有所變化。此時，手部動作感覺要像是以畫筆輕撫雲朵。如果不去想像運筆方式而直接著色，一定會

下手過度。畫面經過太多筆觸而完成的素描，會因為花費太多時間在這種狀況，反而減少魅力。另外，著色時最需注意的重點是確實地上色卻不塗完整，也就是留白。就是只使用想用的一個顏色，塗於想上色的幾處，這樣來完成素描作品也OK。以這樣的心態面對速寫，或許能在恰到好處時讓自己停筆也說不定。

在替門與牆等寬廣平面的部分上色時，請記得只塗一半或2/3即可停筆。若是無意識地塗色，一定會持續將整個部分塗滿。關於不完整上色，建議最初先確定「不塗光線照射部分」這點，接著再逐一嘗試憑自己的感覺作出留白。

2. 牢記執筆方法

習慣針筆與顏料的使用方法之後,接著練習手部動筆的方式
吧!若下筆筆觸與執筆動作都能毫不遲疑,速寫作品也會變得
更為俐落。特別是如果學會以筆觸來表現花草,就能應用在各
式各樣的場景,對於速寫非常有幫助。

樹叢筆觸的練習

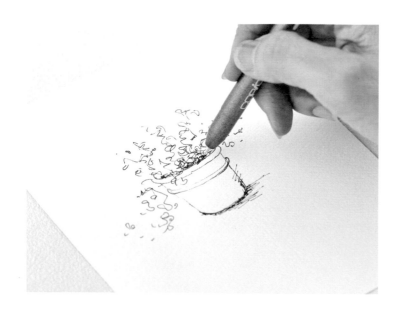

1.

常用的樹叢筆觸練習。針筆的動
筆方式是手部小幅度上下左右地
抖動刻畫出線條。

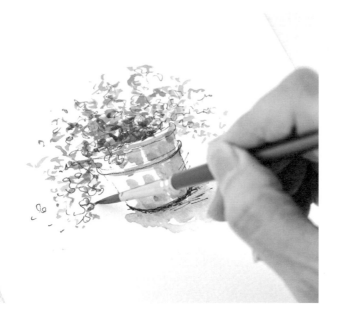

2.

畫筆的動筆方式也相同。上色時偶爾將畫筆提離畫面，草叢的尖端處則以散點方式著色。

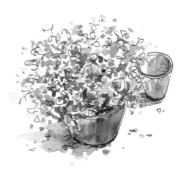

Tips 1

不要沿著針筆描線上色。刻意將線條與顏色錯開，視覺上看起來會比較繁複。

Tips 2

加入花朵時，先替花朵部分上色，待顏料充分乾透再塗綠葉。

樹叢筆觸的應用

樹叢筆觸可用來表現繡球花或小巧花叢的細節處。由於花朵感覺細緻,所以盡可能地將這種運用筆尖的樹叢筆觸技法記在心裡。

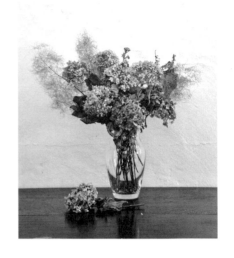

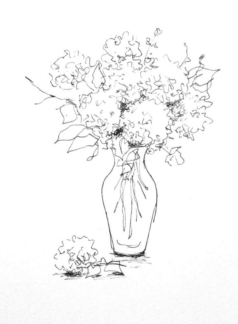

1.
來畫乾燥繡球花束。

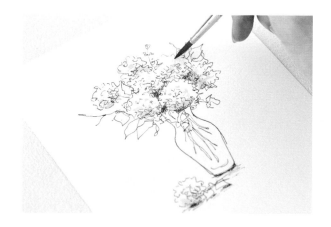

2.

以樹叢筆觸技法輕輕地塗上陰影色。
縱深部分的陰影需加強色彩濃度。

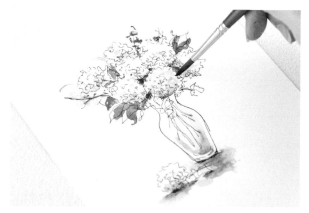

3.

同樣使用樹叢筆觸技法來著色。記得
塗色不需完整,要留白。

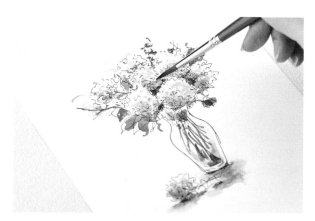

4.

在褪色乾燥花材的著色步驟上,略為
層疊一點漂亮顏色也是不錯的作法。
不妨想像作品完成樣貌,再來挑選顏
料色彩吧!

5.

作品完成。

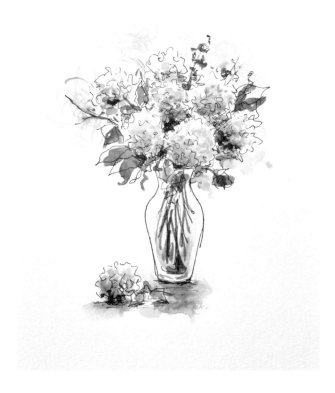

Tips 3
搭配的背景色是宛如陽光透過樹葉間
灑落而下的明亮綠色。

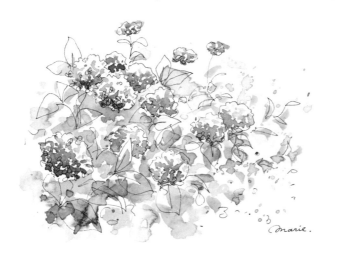

Arrange
使用樹叢筆觸，嘗試畫出繁盛的
繡球花與芥菜花吧！

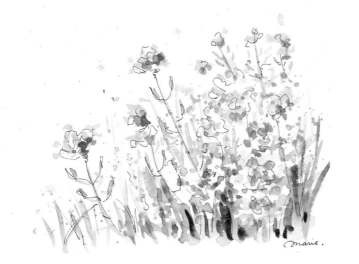

Tips 1
不需整幅作品都使用樹叢筆觸來表
現。偶爾作些大膽的處理，再結合
速寫技法。

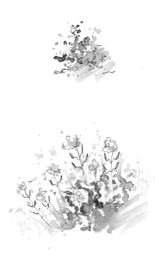

樹葉與花朵的筆法

除了樹叢筆觸之外，使用描繪樹葉的基本筆法也能有多樣化
的表現。請多練習幾次，學會讓手腕輕柔地運筆。

1.

練習描繪樹葉。下筆按壓畫筆並
慢慢地使畫出的筆畫漸細，再一
口氣提筆。首先，請記住這個筆
法動作。

2.

畫出基本款的樹葉。按壓畫筆時，記得要讓
葉片前端呈現尖形。

3.
以基本款樹葉為基礎的應用。畫
出葉尖形狀之後,再往葉片根部
連結在一起。

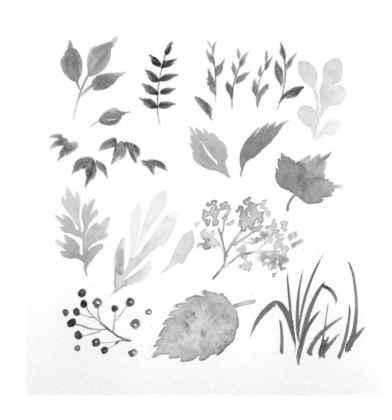

4.
手部以滑動方式來運筆,練習描
繪各式各樣的樹葉吧!

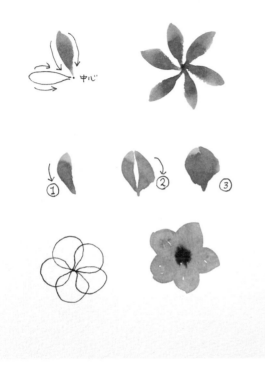

1.
運用樹葉的筆法來描繪花朵。

 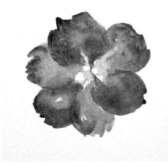

2.
繁盛的花瓣是由粗線條堆疊
而成,再於中心點加上反差
色彩。

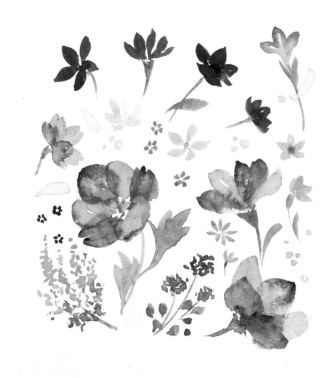

3.
加入不同角度呈現的花朵，
不妨嘗試練習描繪花朵的側
面樣貌吧！

4.
也可以略為變換筆觸，試著像圖
中這樣將中央部分的線條以筆尖
連結成形，來畫出玫瑰花。

Arrange

學會描繪花草之後，還可以應用在由花紋組成的邊框裝飾設計上。

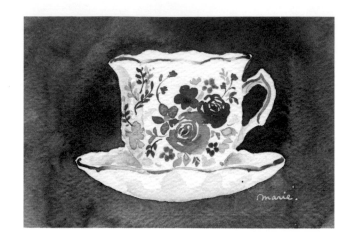

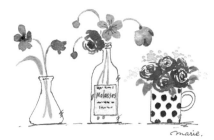

Advice

不挑紙張的速寫

將速寫活用於日常生活中的一個最大理由是不需挑選紙張。由於幾乎只要靠針筆筆觸與畫筆運筆方式即可完成作品，所以不一定非要紙質滑順的紙張才能畫。可用的畫紙種類若是廣泛，完成的作品氛圍也會因此各有不同，讓素描變得更加有趣。

有底色的紙張、襯底花紋隱約可見的紙張、從筆記本撕下來或舊書中的一頁等，總之有紙就可以。因此空白信封、紅包袋、市售的標籤貼紙搭配紙杯，只要是可以畫的材料，不管是什麼，即使尺寸迷你，都能在上面速寫。從信封外到信封內，翻蓋式紙箱的外側到內側，都是用來發展故事的隨手可得之物。

不過，有些紙品可能會難以使用針筆描線或不容易上色。在買紙時，不只正式圖稿用的紙張，也可多選購一些實驗用紙。家中多餘的紙也能趁此機會多加活用，不妨逐一嘗試看看，擴展速寫用紙的範圍。

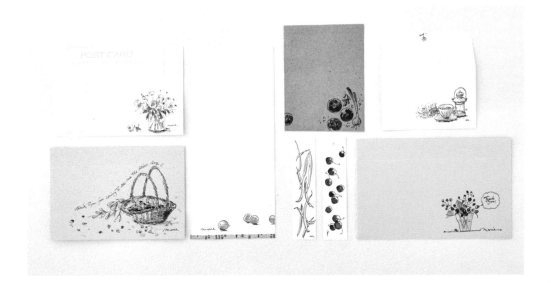

3. 了解白色的表現方法

使用透明水彩來描繪作品時，基本上會將紙張的白當作白色，原因是由於紙張的白色映入眼中感覺最為純粹。速寫技法中除了紙張的白色，還有其他表現白色的方法，所以建議因應主題物的不同來區分使用。

展現白色的外形

1.

以針筆畫出透明玻璃杯。大範圍地塗上映照在玻璃杯上的陰影色。到此步驟已算是一幅速寫作品。

2.

想要更加強調玻璃杯的外形時，
可沿著針筆描線周圍上色，環繞
一圈是最簡單的方法。此時，請
事先在調色盤上溶解調和大量的
顏料備用。

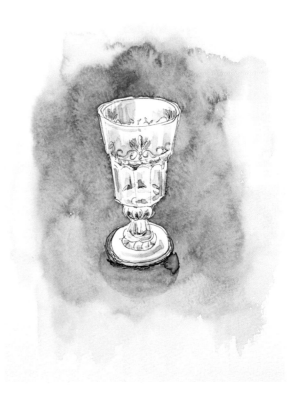

3.

以背景色疊塗在玻璃杯的映影
部分，作品即完成。

1.

接著，來嘗試畫白色玫瑰吧！以
針筆先適度描繪出玫瑰中心花瓣
部分的動態感。

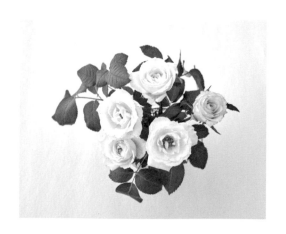

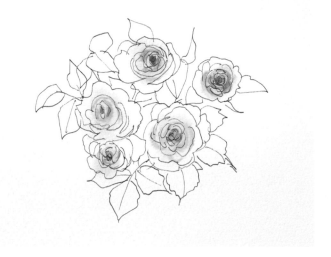

2.

將玫瑰花中心部分塗上一層淡淡
的色彩。如果是白色玫瑰，很適
合粉紅色或藍綠色。

Tips 1
使用畫筆將花朵部分的紙輕
微沾濕後再上色，讓顏料柔
和地暈開。

3.

接下來這個步驟很重要。替玫瑰
葉片著色時，與花瓣交接的部分
要沿著針筆描線仔細塗上顏色。
如此一來，白色花朵會更為清晰
立體。

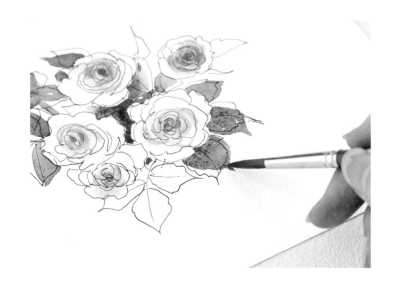

4.

之後需注意的是不要讓葉片部
分變成著色畫，而是很速寫風
地與針筆描線錯開塗色，並且
不需塗好塗滿。

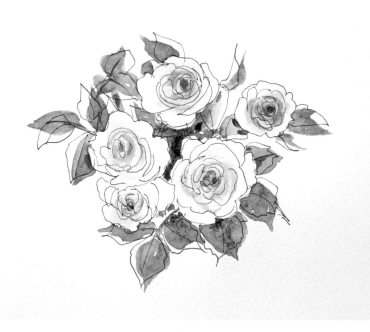

5.

作品完成。

細微處的白色表現方法

難以用紙張留白方式處理的細微花紋，可以白色針筆或墨
水、顏料來表現。

1.

繪製抱枕上的花紋。先待底色
充分乾透，這部分若是半乾，
會無法塗出乾淨漂亮的白色。

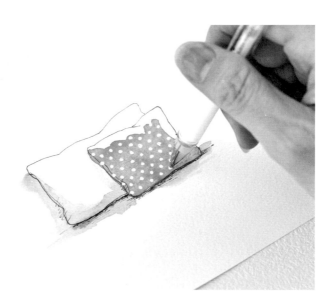

2.

在描繪微小圓點或細條紋等細
微單純的花紋時，會使用Signo
的白色筆。

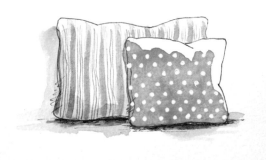

3.
作品完成。

Tips 1
在描繪細緻且複雜的白色部分時，可使用白色不透明水彩（P.49的示範是使用Dr. Martin的 BLEED PROOF WHITE）

Tips 2
控制加入的水分，將白色顏料調出不透明的感覺。濃度大概調整至畫筆可滑動的程度即可。有時也會特地使用調成薄透白的顏料來表現通透感。例如：用來讓咖啡的熱氣更加生動。

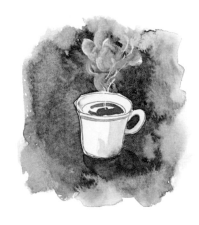

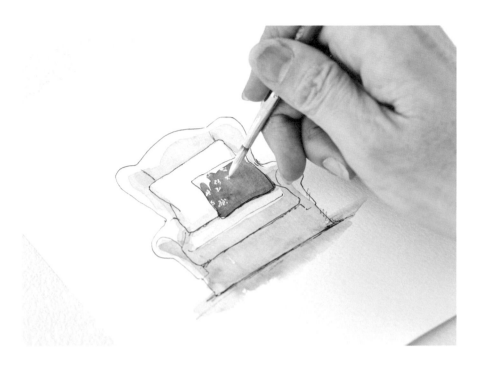

1.

這次要以畫筆來描繪花紋。以
點點或樹叢筆觸技法表現細小
的花朵。

2.

在描繪花莖的細緻線條時，也
能使用G筆沾取白色顏料以取
代墨水。作法是將白色顏料以
畫筆沾在G筆筆尖。

3.

按壓**G**筆尖，畫出的線條就會
變粗，所以不妨藉此表現出花
莖線條的粗細變化。

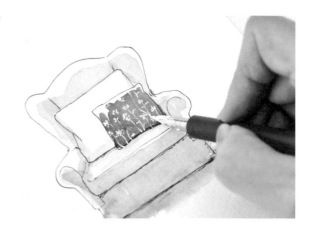

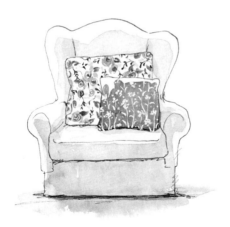

4.

作品完成。

Advice

速寫的理念

説到速寫，並不單指在短時間內畫出的素描。素描有幾個能讓作品看起來很厲害的祕訣，例如：不需全部刻畫、上色不需塗滿等。素描時因為有了這些認知，而使得描繪時間縮短，才是真正符合速寫的定義。

當然，光是減法的創作方式就省去不少描繪時間，不過要思考該選擇什麼主題物，該如何節省時間，怎麼作才能讓自己更容易畫等問題，絕對不是一件快樂的事，而且不能不將心思全力集中於此。

速寫即使描繪的時間很短，但因為在畫的那一瞬間，要有作畫的體認，所以必須具備充沛的能量。對象物越複雜，越要嚴選眼前的主題，以達到具有描繪能力的水準，這是一個重要的工程。我將它稱為「作畫」，作畫是透過持續畫素描而慢慢累積學會的東西。因此，一下子從複雜且困難的主題物著手，將無法俐落地完成速寫作品。

首先，就從讓簡單的主題物但看起來很厲害的練習開始吧！練習順序是先臨摹速寫作品，接著再一邊看著圖片等資料，一邊描繪帶有自我風格的速寫，最後才是一邊觀察主題實物一邊完成速寫。這樣一來，便能慢慢提高對主題物的處理能力，之後不管是什麼困難的主題也都畫得出來。而且對於正統的水彩畫創作亦有幫助。

4. 置換易於描繪的構圖

物件根據觀看方向的不同,會有好畫與難畫的情況。毫不猶豫地將感覺難畫的主題物,轉換到一個讓自己好畫的方向亦是一個方法。在此推薦正上方、正側面、正面等容易掌握的角度。

描繪椅子

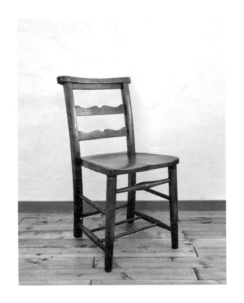

1.

椅子是一定要畫的主題,同時也是外形難以掌握的物件。

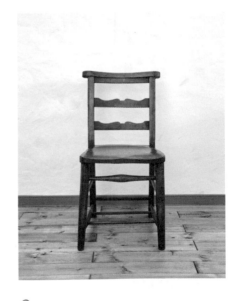

2.

初次練習不需取角度,試著從正面觀看再畫下來。剛開始為了畫得左右對稱,可以鉛筆先畫出中心線。

3.

開始以針筆描線,外形有點歪斜
也無所謂。也不必在意線條不
整,繼續畫卜去吧!

4.

上色之後,作品完成。

1.

同樣一把椅子，這次試著從正側面方向來畫畫看。

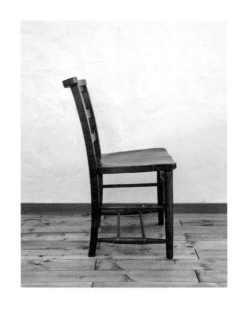

2.

充分觀察椅腳與椅腳之間的形狀，再以針筆一次畫出來。

3.

在椅子上放置包包，試著將主題物稍微作些變化吧！

4.
上色之後，作品完成。

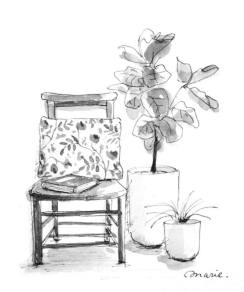

marie.

Arrange
在椅子上放置抱枕與正在閱讀的
書籍，椅子旁邊則擺設盆栽，這
樣的嘗試也令人樂在其中。

參考外文書來畫

從外文書或外文雜誌中找尋喜歡的主題，並試著置換成容易描繪的形式，以作為作畫的練習。

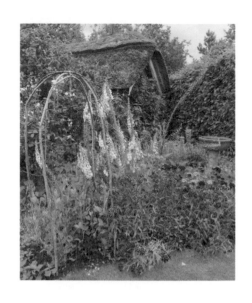

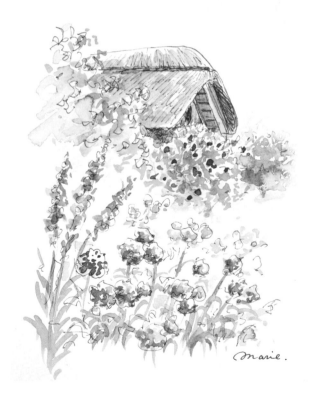

例如：花園。省去雜亂的部分不畫，變換成自己容易描繪的主題。即使改變花朵位置也沒問題。

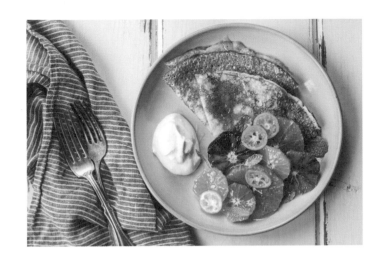

例如：餐桌。簡化廚房用擦拭巾的複雜樣貌，而且擦拭巾的條紋圖案不需完整畫出。減少水果與餐叉的數量，改變整體配置。

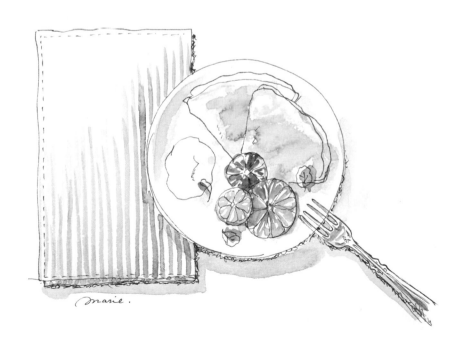

marie.

例如：室內一景。不需全部描
繪，只精選出想畫的主題物。移
動物件與減少數量，對於縮短時
間而言是必要的處理。例如：將
左右牆面變形處理，也可完成一
幅有趣的素描。

Advice

物件外形的觀看方式・空間的觀看方式

如何正確觀看物件外形，有著各式各樣的方法。特別是在描繪帶著些微角度的主題時，更需要練習培養觀看能力。舉例來說，在此有一張斜放的椅子，首先要看的不是椅子本身，而是斜線部分的空間形狀。掌握這個空間形狀之後，再由此添加椅子的外形，即可顯現大致的輪廓。最困難的是椅腳彼此之間的位置關係。我每次都是先在腦中想像，將看得見的幾支椅腳前端連接並作出三角形。了解整個物件外形之後，再將認知中相同的三個點於紙上完成素描。當然，這個方法也可應用在椅子之外的物件。

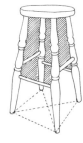

接著，嘗試觀看室內空間。物件的觀看方式有幾個基礎，如果是普通視線（不向上或往下看的視線），從地面垂直往上的線（牆壁兩端或柱子等）必須與紙張兩端的縱線平行。祕訣是決定好作為基準，易於觀看的垂直線。相對於這條垂直線，去確認斜向線條該以哪個角度延伸，即便只是一邊確認一邊畫，也能因此不受到既定想法的操縱。

最後想傳授的是讓任何物件外形變得易於觀看的方法。如下圖所示，先將主題物框進挖空的四方形厚紙中，並觀看這個空間（斜線部分）的形狀。此時，方形四角的邊緣全部都與主題物連接，會使空間更容易被觀看。素描時先以鉛筆在紙上畫出一個相同的四方形，再想著觀看到的空間形狀畫出構成線條。這樣一來即可掌握主題物概略的曲線。一旦掌握某個程度的外形輪廓，之後便能輕鬆完成素描。

現今幾乎每個人都有智慧型手機等攝影工具，如果覺得一邊觀看實物一邊畫是件困難的事，不妨藉由拍攝的圖片確認好空間形狀再畫，也是一種方法。

5. 使用透明水彩風的技法

因為是在家速寫,所以才能方便嘗試各式各樣的技法,同時進一步確保顏料乾燥的時間。在此將介紹幾種透明水彩才有的技法,可望提升速寫作品的氛圍。

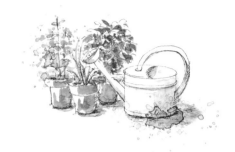

使用蠟燭

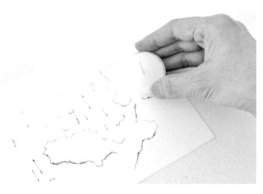

1.

嘗試描繪老建築的牆面。以針筆畫出牆壁的龜裂樣貌時,可以蠟燭輕擦畫面。

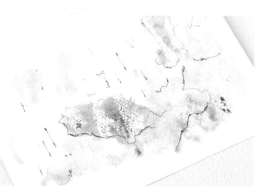

2.

牆面上色。因為蠟燭會讓顏料無法附著,所以能展現出牆面的粗糙質感。

3.

待顏料充分乾燥，再以海綿輕拍沾取顏料來表現牆面的髒污感，作品即完成。

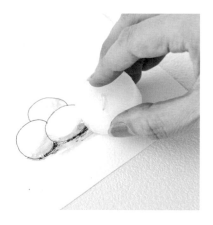

4.

蠟燭還有其他妙用，像是作出花紋圖案。先試著畫出鵪鶉蛋，替蛋面加上陰影，並以蠟燭輕擦。

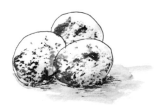

5.

待充分乾燥之後，塗上深色顏料（如：烏賊墨色），此時部分顏料恰好無法附著，讓畫出來的鵪鶉蛋更像實物。不妨藉由蠟燭對顏料的排斥特質，廣泛應用在各種素描作品吧！

使用飛濺技法

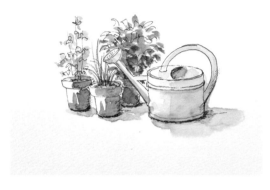

1.
完成速寫作品之後，若覺得畫面某些部分不夠收斂，在此推薦使用顏料的飛濺技法來處理。

2.
將畫筆充分沾上調好的顏料，在畫面上方輕敲畫筆，讓顏料飛濺而下。如果顏料濺到預定之外的地方也沒關係，立刻以面紙擦拭乾淨即可。

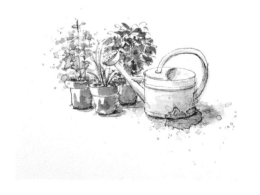

3.
畫面變得收斂。

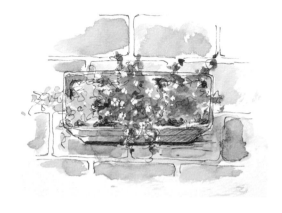

4.

想以深色調顏料或白色作出清楚細
微的飛濺效果時，可使用調色刀。

5.

調色刀尖沾取顏料，再以手指彈刀
使顏料飛濺而下。

6.

只以畫筆描繪出的白色小花，因此
帶著些許閃耀美感。

使用正統的水彩紙

嘗試使用以百分百純棉製成的法國ARCHES水彩紙，藉由
透明水彩式技法，完成一幅超酷的速寫作品吧！在此示範的
畫作以人物為主題，若覺得難度較高，可置換成其他簡單
的主題物來挑戰看看！

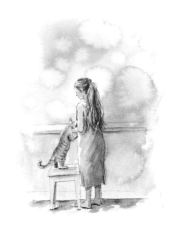

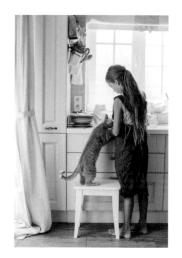

1.
因為人物與動物都是較難掌握外
形的主題物，所以先以鉛筆畫出
大致的樣子。

2.

以畫筆描繪出人物的細微表情與髮流，甚至是耳朵與頸部的陰影。

3.

以清水沾濕整張畫紙，再上背景色。

4.

當顏料半乾時，以水滴在畫面的幾處。趁水分滲壓顏料的狀態作出花紋。

5.

待花紋浮現之後，以吹風機一次吹乾（若是自然乾燥，會因為水分增減而使花紋消失）。

6.

人物上色之後，作品即完成。

除了清水，灑上乙醇或趁著顏料仍濕潤時撒上鹽巴，以作出底色圖案等，都是透明水彩界一般常用的作法。請務必嘗試將這些技法用於處理速寫作品的背景。

Advice

培養大量描繪的習慣

即使在我自己開設的水彩教室，也會對學生們推薦速寫。我認為速寫與僅是勾勒輪廓而不處理肌理光影的快速素描（croquis）練習一樣，都是最適合培養對物件的觀察力與作畫能力的方法。

對速寫比較熱衷的學生，一給他們素描本之後，很快便畫了滿滿的速寫作品。P.68至P.69所介紹的即是學生們的素描本。有人在小筆記本上一天一目標地持續畫畫，有人買了一堆新的素描本與速寫簿畫了好幾本，也有人臨摹書中所有的素描作品……學生們都以他們各自的方法享受著速寫樂趣。

而且大家不僅因此感到快樂，同時也將學會的速寫技法善用在日常生活當中。有時候我還會收到他們的手繪卡片，對於身為講師的我而言，是絕頂幸福的瞬間。

我將透明水彩分為三個範疇，即〈速寫〉、〈水彩插畫〉及〈透明水彩畫〉。首先，〈速寫〉主要是培育「作畫」與「物件的觀看方式」的繪畫方式，而〈水彩插畫〉主要是學習「水彩技法」與「色彩基本」的繪畫方式。〈透明水彩畫〉就是學會前述兩者之後，開始體驗樂趣的繪畫方法。

如果你想找個時間嘗試畫正統水彩畫，不光只是學習水彩技法，在速寫這個總結過程中，以更加自由的創意誕生出繪畫作品，應該也能覺得快樂。教室裡學得的技法並非全部，與其面對自己不知該如何描繪的物件，而花費許多時間苦惱，倒不如毫不猶豫地選擇自己會畫的物件，動手大量地畫，反而能確實提升繪畫處理的能力。

在手邊的筆記本或素描本裡填入大量素描作品，是一件令人開心的事。不妨就先購買一本速寫用畫本，並持續畫下去吧！

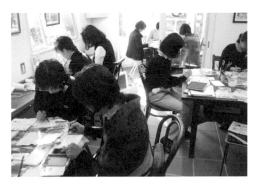

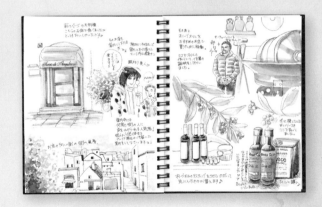

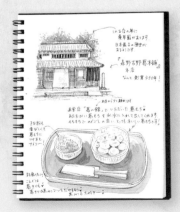

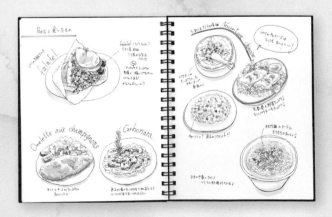

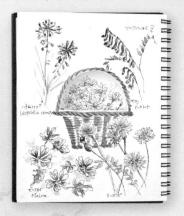

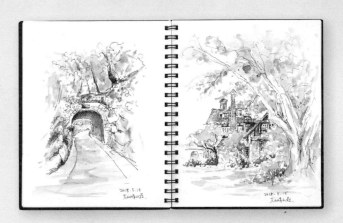

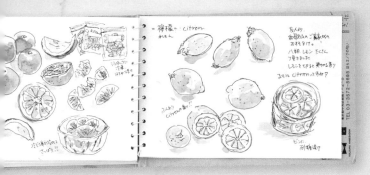

廣部真美的素描本

{ 速寫應用篇 }

到此已經練習畫了很多速寫作品，接下來是應用篇。嘗試依照主題物件，變化作品氛圍吧！在家畫速寫，可挑選紙張並加工處理，或自由使用手邊有的顏料色號，有著戶外素描作不到的擴展性。事前作業可以慢慢準備，但素描請在短時間內完成吧！

1. 時尚風速寫

速寫作品在不經意當中很容易變成可愛風，在此要嘗試讓
畫風帶點成熟感。只要畫紙底色為沉穩色調，即可完成時
尚的速寫作品。亮色部分請善用白色。

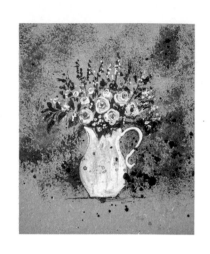

1.

選擇一款時尚的有色畫紙。

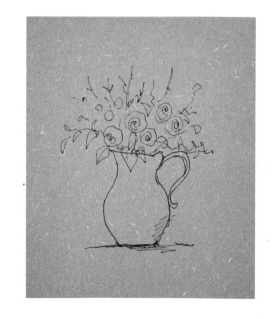

2.

以針筆速寫出插於花瓶中的鮮花。

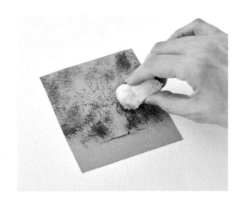

3.
使用海綿等工具，將畫面作出
些髒污感。

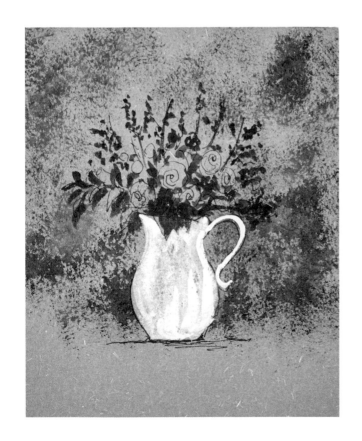

4.
以濃調的顏料繪出葉子、花莖及
深色花朵與果實。花器部分則以
白色顏料上色。

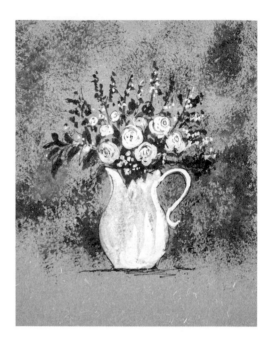

5.

使用白色顏料來描繪白色與亮色系的花朵。

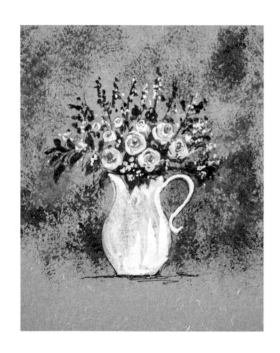

6.

待白色顏料乾透，於花朵部分再疊塗一層顏色。

7.

在作品的一部分飛灑些許色彩，以收斂畫面。

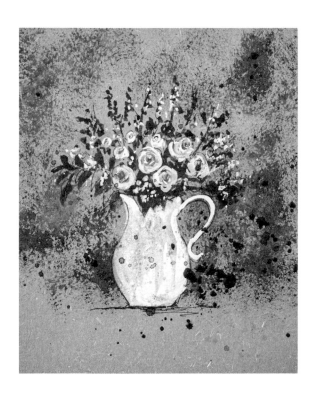

8.
作品完成。

Arrange
試著以相同畫法在各種不同尺寸的
畫紙上，速寫花朵與花器。畫在白
紙時，主題物件周圍塗上灰色調色
彩後，再作出髒污效果。底色明確
的畫紙，不妨就直接畫，而不需作
出髒污感，完成的作品會帶有靜謐
美感。

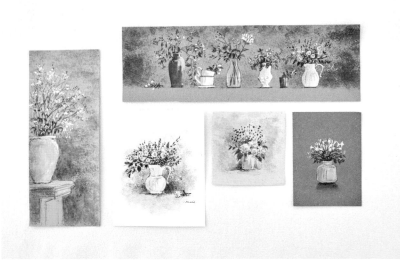

2. 普普風速寫

不加思索地畫出明亮多彩的速寫作品，也是一件愉快的事。只
要使用美麗的顏色替作品上色，心情也自然而然隨之振奮。不
妨大膽嘗試至今從未用過的配色吧！

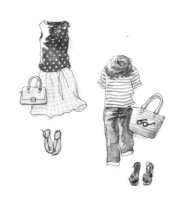

1.
以針筆描繪出喜愛的穿搭單品，
並加上陰影。

2.
盡量不要將顏料混色，只以純色
來著色，展現出色彩的鮮活感。

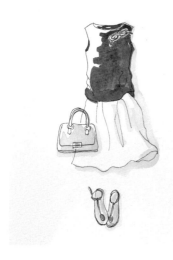

3.
記得注意光影方向，而且上色不
需塗好塗滿。將描線內的部分輕
沾塗色，就像是一般的著色畫。

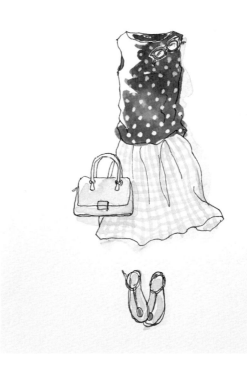

4.
再表現出衣服花紋等細節，即完
成作品。

5.
試著描繪各式各樣的穿搭單品。

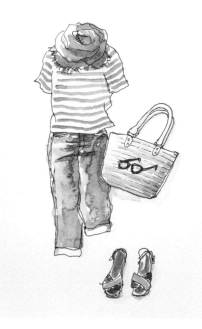

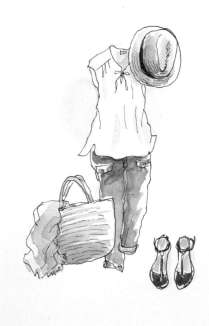

6.
作品完成。

Arrange
試著以普普風速寫飾品配件
或手錶,再將這些速寫畫沿
著形狀剪下,排列黏貼於色
彩鮮豔的紙上。

3. 古董風速寫

最近常在雜貨店發現古舊加工的邊框。在此要嘗試將這些古董風雜貨與傢俱，速寫在古舊加工的紙張或舊書撕下的一頁，創作出非常有味道的作品。若是畫得夠好，不妨裝框擺飾。

1.

請準備從舊書撕下來的一頁，或以 Walnut Ink古舊加工過的紙張。

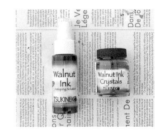

Tips 1

可以將紙張染成古董色調的 Walnut Ink。

Tips 2

以水稀釋墨水，再將紙浸入其中，可以畫筆再次上色，作出老舊風貌。

Tips 3
使用棕色墨水筆，進一步加強古舊氛
圍。

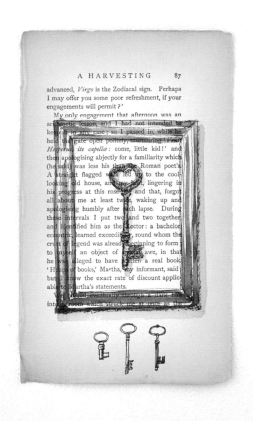

2.
首先，直接在舊書頁紙上速寫。
在此以古董鑰匙為主題。

3.
這次則是在經過Walnut Ink古舊
加工後的紙張上，以棕色墨水筆
描繪古董傢俱。

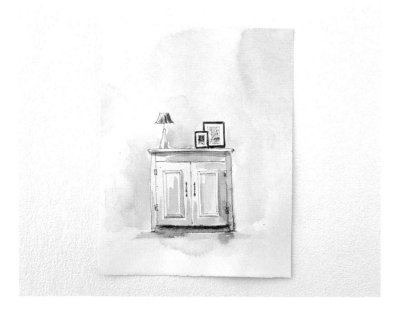

4.
著色也是清淡沉穩的古董風。

5.
加上印章文字，即完成作品。

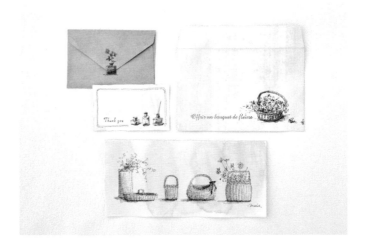

Arrange
不妨以手邊的各種紙張來嘗試
古舊加工。只要一個步驟，即
可改變作品氛圍。

Chapter. 2

使用速寫技法

日常生活中創作的繪畫作品，如果能派上用場，心中也會感受到小小的幸福。在家速寫，可於安靜的環境中練習構圖，也能毫無拘束地在桌上享受手藝創作樂趣，還能在物件觀看方式、組合方式上下功夫。在此將介紹幾個這類速寫作品的活用創意。

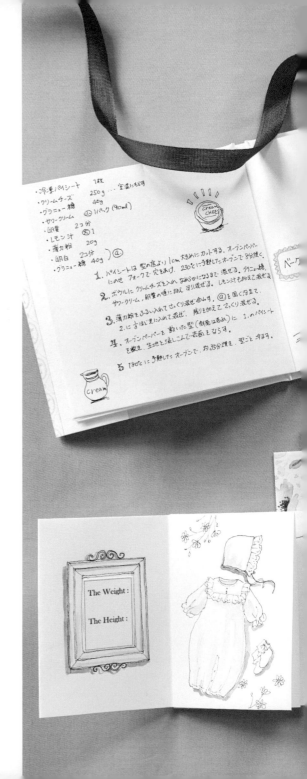

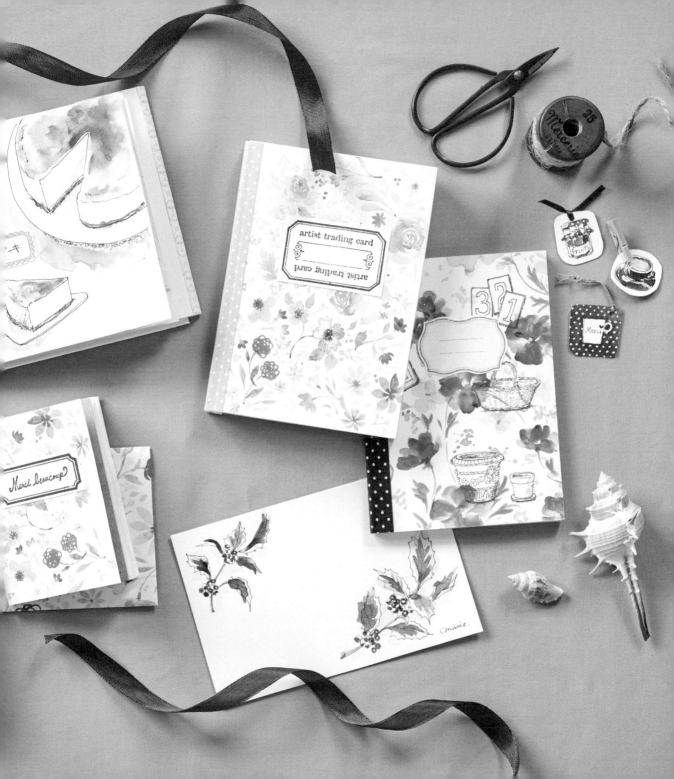

Chapter. 2 使用速寫技法

1. 回禮感謝卡

收到來自親朋好友的好處或禮物時，就以速寫畫一張回禮卡片回
贈對方吧！花點心思想著卡片收受者的模樣，直接描繪收到的禮
物，或帶點故事性的素描作品。

●材料
厚紙（明信片尺寸）／
「post card」的印章（如果身邊有）

畫法

1.

繪製禮物為化妝品的回禮卡片。
首先思考整體構圖，若想寫下較
多的文字來表達感謝，可預留大
面積的空白。

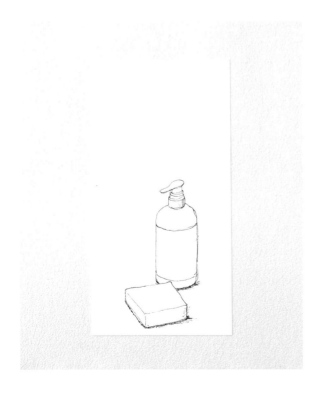

2.

從瓶身的外輪廓線畫起。

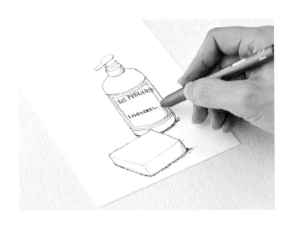

3.

描繪標籤紙。實物的字數較多時，可省去細微資訊不畫，只選擇標示清楚的部分即可。

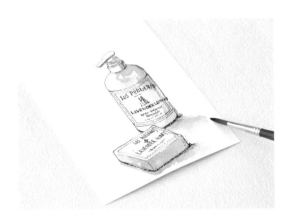

4.

加入陰影。瓶身的幾個亮面處不需上色，留下紙張原本的白色。

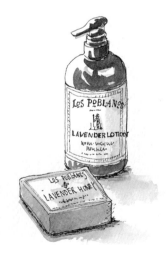

5.

輕微上色，即完成作品。

作法

1.

準備速寫用的卡片。市售明信片尺寸的紙張亦可。

2.

填入地址的這一面務必書寫或以印章蓋印「post card」字樣（如沒寫明，將無法以明信片尺寸計算郵資）。

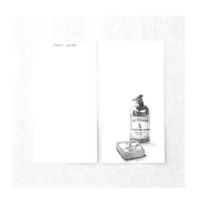

3.

作為大型明信片用的大張卡片，在排版上可享受變化的樂趣。

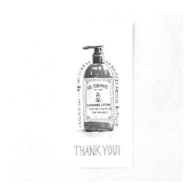

4.

不妨寫上實際使用贈禮後的感想。

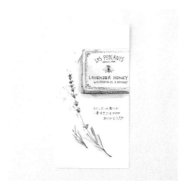

5.

畫上收受的薰衣草香皂之後，再於空白處加入相關的主題物件亦可。

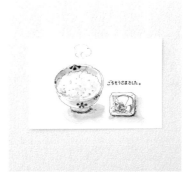

6.

如果收到的禮物是紅茶，那就畫個茶杯。如果收到醃漬小菜，就畫碗熱騰騰的白飯。總之，享受想像的樂趣，來製作回禮卡片吧！

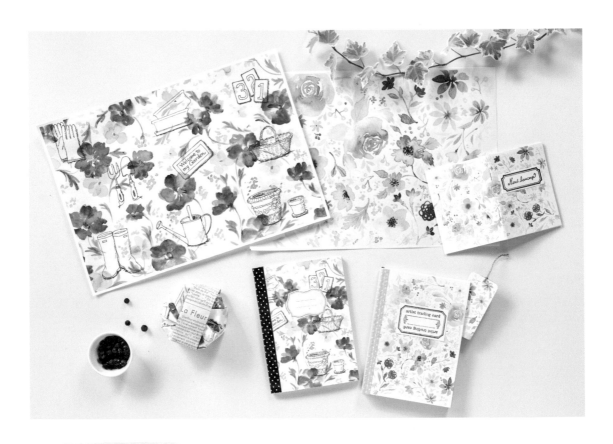

2. 禮品包裝紙

如果有自己設計的包裝紙，除了包裝禮品用，也可以製作成原創商品當作禮物。只以針筆或畫筆來描繪，或將兩者混合，在寬廣平面的構圖上體驗創意樂趣。

●材料
水彩紙（大約**A4**尺寸）／薄款與厚款的噴墨印表機用紙或影印紙／文庫本筆記簿／製書用膠帶／糨糊等

畫法

1.

在約是**A4**尺寸大小的紙張上畫上
園藝工具。想好構圖,再以鉛筆
將大致的配置預先畫好。

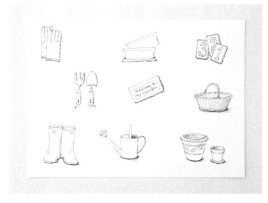

2.

澆水器與園藝鏟、陶盆等物件,
只以針筆加上些許陰影即可。

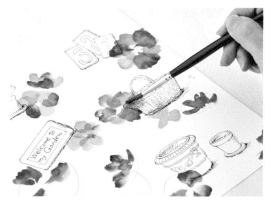

3.

接著,大型花朵部分只以畫筆畫
出輪廓線條。由於配置事先已使
用鉛筆標示好,所以可以放心地
畫。

4.

一邊檢視整體的視覺均衡，一
邊也可畫些葉子或小花。

5.

完成包裝紙設計用的速寫作品。
思考設計時即要決定主色。若以
「柔和粉色」或「鮮豔華麗」等
形容詞，決定好主題再上色，即
使顏色繁複，畫面也能一致。

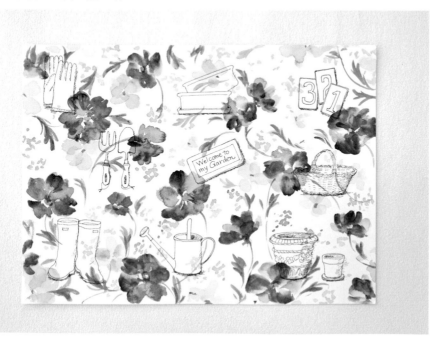

作法

1.

將包裝設計用的速寫作品影印在薄紙上。

2.

嘗試使用影印好的包裝紙來包裝各式物品。依照物品的不同，玩出各式各樣的包裝創意。

3.

同樣將包裝設計的速寫印在厚紙上，並裁切成明信片尺寸。剩餘的部分可再利用，作成卡片或書籤也很不錯。

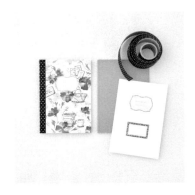

4.

例如：將步驟 *3* 中剪成明信片大小的厚紙，黏貼在素面筆記本的封面與背面，再以製書膠帶貼於本子側邊，即完成原創的筆記本（在此使用無印良品的文庫本筆記簿）。

5.

嘗試以包裝紙來作信封吧！使用 Envelope Punch Board 這種信封製作板會比較簡單。

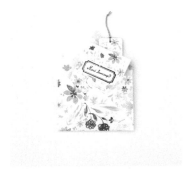

6.

將作好的迷你筆記本與書籤放入相同花色的信封裡，再完成包裝。

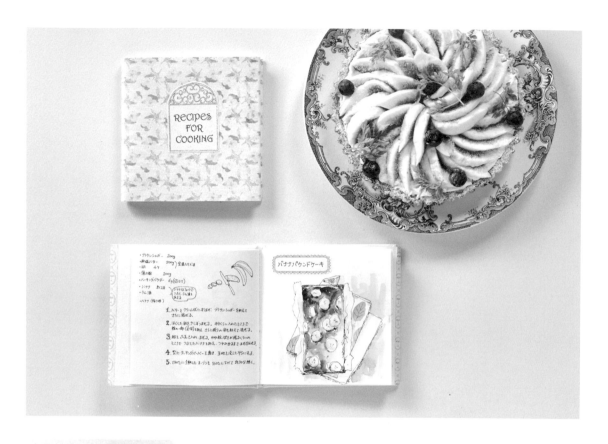

3. 料理食譜筆記

讓人在雜貨店買到失心瘋，充滿迷人魅力的筆記本們，等到回神
過來，才發現已經囤貨了好多本。這些筆記本不使用也是浪費，不
如就拿來畫蛋糕或料理的速寫，改造成在日常生活中會派上用場
的料理食譜筆記吧！

●材料
個人喜好的筆記本／卡片檔案本／
包裝紙與標籤紙（也可利用素材
集）

畫法

1.
一邊看著蛋糕成品，一邊速寫在筆記本上。

2.
將蛋糕速寫上色，表現出美味感。

3.
加入廚房用擦拭巾與餐墊、餐叉，作出自然的擺設搭配。

4.

寫上材料與作法筆記。

5.

在書寫筆記的旁邊，可以搭配一些配
角小物的素描，即完成料理食譜。

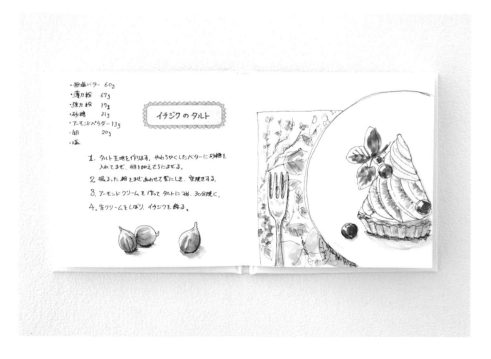

作法

1.
選擇要使用的筆記本，並畫上食譜插圖（在此選擇無印良品的繪本筆記書）。

2.
不妨花點心思，從俯視或正側面等角度來素描。

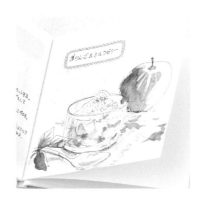

3.
思考整體畫面的均衡感，配置料理標題。

4.
以包裝紙與標籤紙製作封面，套在繪本筆記書上即完成。

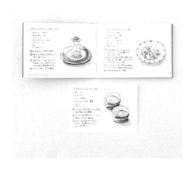

5.
不只可作成筆記本，舉例來說：像是畫在卡片上，再將這些料理速寫卡片整理於檔案夾中，也是隨意輕鬆的應用方法。

6.
可多加思考該怎麼運用隨手筆記本或是檔案夾，來製作不同的食譜集。

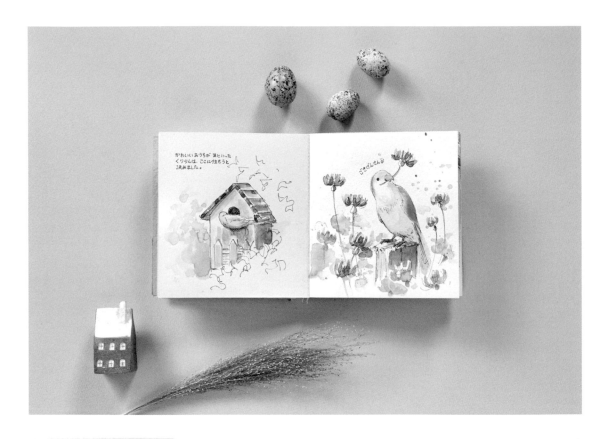

4. 具有設計巧思的寵物相簿

寵物是家中重要的一員。畫下心愛寵物的速寫，製作成寵物相簿吧！花些巧思，以挖空設計的素描作為視覺呈現方式，完成一本足以向喜愛動物的好友們誇耀的繪本風作品。

●材料
厚紙／裁縫機／雙孔打洞器／布料
與裝訂用繩等

畫法

1.

動物其實是非常難以掌握外形的
主題物之一。請參考P.59的作
法,首先以鉛筆畫出大致的輪廓
形狀。

2.

掌握大概的外形之後,改以針筆
放手畫成速寫作品。如果針筆線
稿畫到一定的完成度,上色會因
此變得輕鬆。

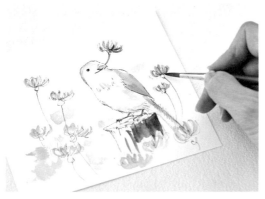

3.

主角當然是寵物,不過為了傳達
當下的情景,可以畫入一些背景
或小物件。

4.

也可以加上文字，變成一幅快樂
的速寫作品。

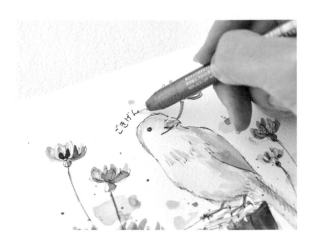

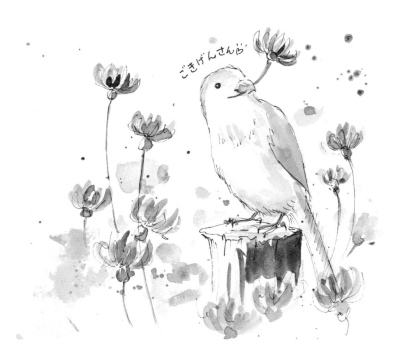

5.

作品完成。

作法

1.

一起來製作挖空設計的素描作品吧！在兩張縫合為一的紙張表面畫上圖畫，再挖空畫中的一部分。

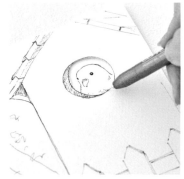

2.

在挖空處畫上寵物的一部分模樣。

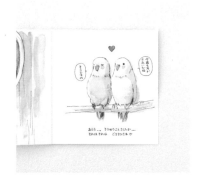

3.

翻起挖空的那一頁，完成寵物的整體素描。

4.

表面這頁的素描也作最後修飾，即完成挖空設計的速寫作品。可直接使用作成具有設計巧思的卡片。

5.

想將挖空設計的速寫作品升級為進階版，就製作一組縫合為一的套裝書吧！可以從繪本般的連續性構圖去思考設計。

6.

若以雙孔打洞器打孔，將布製或紙製的封面以繩穿過串在一起，即完成繪本風格的相簿。不妨嘗試作些貼有寵物照片的頁面、加裝內頁口袋等，增加更多的創意。

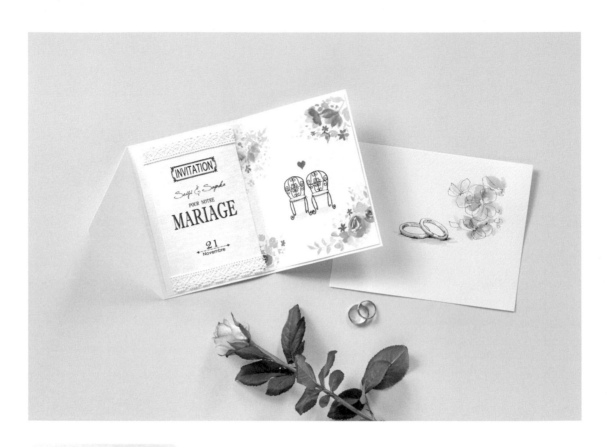

5. 婚禮邀請函

使用具有材質感的白色紙張，來製作優雅的婚禮派對邀請函。配合當天的禮服與捧花色調，思考速寫作品的構圖與設計，希望將兩人的幸福心情傳達給受邀來賓。

●材料
具有材質感的厚白紙／白色蕾絲緞帶／縫紉機／貼紙（如果有心形款式可運用）

畫法

1.

選擇強調情侶意象的主題物件。
在此選的是庭院椅。

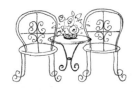

2.

畫成並列的庭院椅後方桌上，加
入花朵裝飾。

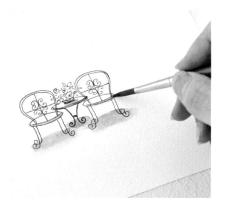

3.

加上淡淡的陰影。

4.

小心保持白色的意象，只將花朵
上色即完成作品。

5.

還可以畫兩支紅酒杯、戒指、禮服與
燕尾服等，再添加花朵主題物件。

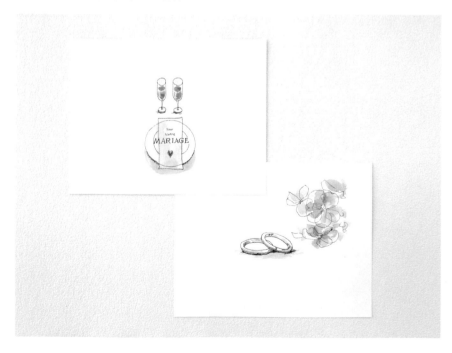

作法

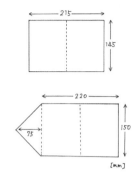

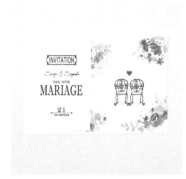

1.

將白紙如圖所示裁切完成後備用。上方的圖示為內面。

2.

在內面用的紙張右半邊畫上速寫。

3.

將另一張設計了婚禮派對細節的紙張，配置在左半邊。

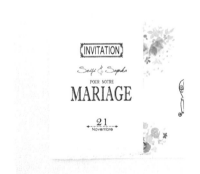

4.

雖然以糨糊黏貼也OK，這次是使用蕾絲以縫紉機縫合固定。

5.

將附有信封蓋的封面與內面對齊中央線，再以縫紉機車縫裝訂在一起（以釘書機或糨糊固定也OK）。

6.

將封面紙如西式信封般地摺起，再以貼紙黏合即完成。不加OPP袋，直接這樣郵寄時，可以紙膠帶黏合開放的兩側。

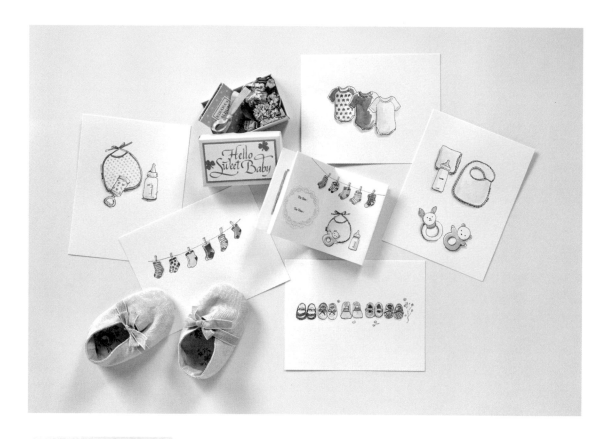

6. 新生兒的成長紀念冊

新生兒誕生後，都會將新生兒身高體重記錄在寶寶手冊，畢竟是
難能可貴的成長紀錄，所以希望能使用更可愛的紀念冊來留下回
憶。如果更貼心，還能多作幾本送給爺爺奶奶，讓大家共同擁有這
些重要歲月的紀錄。

●材料
水彩紙（A4尺寸）／噴墨印表機用
紙或影印紙（A4尺寸）／美工刀

畫法

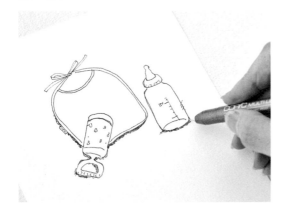

1.
先以針筆逐一描繪新生兒出生前
預先準備的各種嬰兒用品，當作
練習。

2.
粉色系可以色號Jaune Brillant混
合其他顏色進行調製。

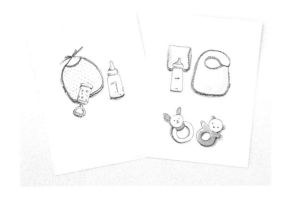

3.
圖稿上色後即完成。

4.

畫出並列的相同主題物件，讓速
寫作品有了律動感。

5.

小巧主題物件並列在一起，感覺
很可愛。

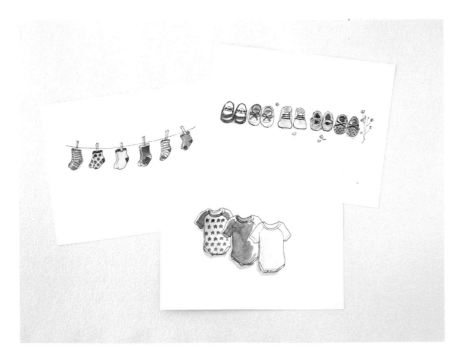

作法

1.

製作紀念冊的基底頁面。首先將
A4尺寸紙張如圖所示摺成8份。

2.

將紙張中間切割出一條長度為兩
摺份的橫線。

3.

向內側摺進去，作成像是一本
書。

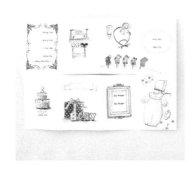

4.

各頁畫上新生兒主題物件的速寫
作品，或寫上文字。

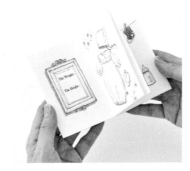

5.

作品完成。

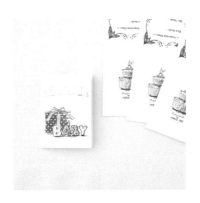

6.

將完成的紀念冊影印廣為發送，
不管幾本都能簡單複製。

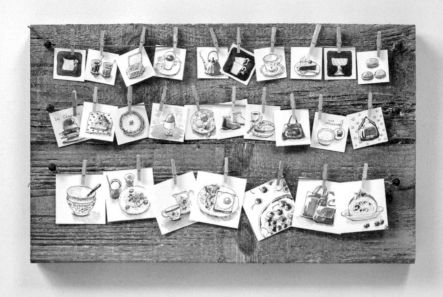

7. 超迷你速寫畫

在長寬約2至3公分的方形紙上，畫上小巧的速寫作品，體驗微小
世界觀的樂趣。可將這些超迷你速寫作成小貼紙或小標籤牌，裝
飾在禮物上，也可以放入小畫框當作裝飾。超迷你速寫存有與袖
珍書世界相通的魅力。

●材料
裁切成小尺寸的紙張／古舊加工處
理的木板／細皮繩或鐵絲／釘子／
迷你木夾

畫法

1.
將裁切剩餘的水彩紙剪成小尺寸。

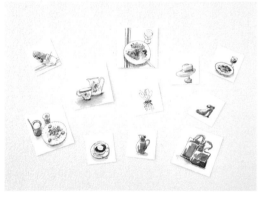

2.
逐一畫上速寫主題物。

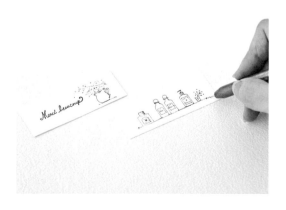

3.
也可嘗試不同樣式，畫些並列的主題物件。

4.

速寫作品周圍上色，因為範圍
小，所以一下子就完成。

5.

正方形、橫長形、縱長形，不妨
大量地畫，並作最後修飾。

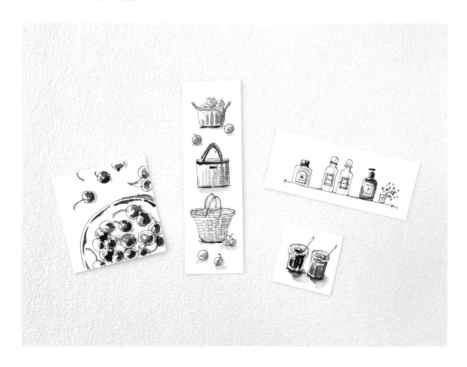

作法

1.

在噴墨印表機用的郵票型標籤貼紙上速寫，完成後即可當成可愛的貼紙使用。

2.

將標籤用紙以Walnut ink加工出古舊感。待紙張乾透再速寫，完成一款具有古董氛圍的貼紙。

3.

在厚紙上速寫，再大概裁切出一個外形，即變成可愛的標籤吊牌。

4.

打孔後，將繩子穿過孔洞，可在小禮物包裝時派上用場。

5.

作好的貼紙與標籤吊牌，可累積收納於小容器中備用。

6.

累積一堆超迷你速寫作品之後，不妨在裝飾方法上下點功夫研究。

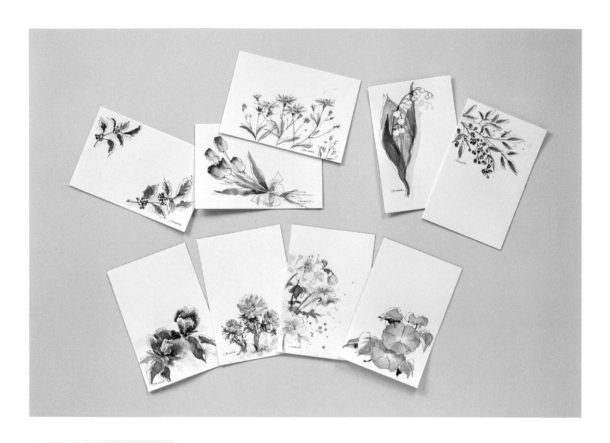

8. 季節植物的手繪明信片

如果平時便會畫些季節植物速寫，累積作品備用，一旦想作季節
問候卡時就能派上用場。由於要加入文字，所以注意速寫的畫不
能填滿整個畫面。留白較多的構圖，就像通風良好的房子，任誰見
到都會感覺舒心，每天都要以畫出這樣的速寫作品為目標。

●材料
明信片尺寸的厚紙／
植物的資料圖片

畫法

1.

即使是表現一片葉子或花瓣，也有各式各樣的畫法。建議多在針筆筆觸與畫筆線條上下點功夫，增加自己可以畫出的植物種類。

2.

畫筆線條配合主題物作變化。

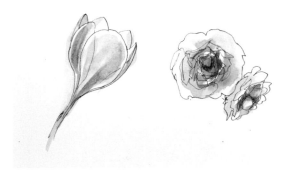

3.

幾乎所有的速寫，只要是以針筆筆觸表現主要部分，接下來僅需快速上色即可完成。不妨一邊看著植物資料圖片，一邊將各種不同的植物畫為成熟風格的速寫作品吧！

4.

留意要寫入的文字空間，讓這樣
的作品在日常生活中派上用場。

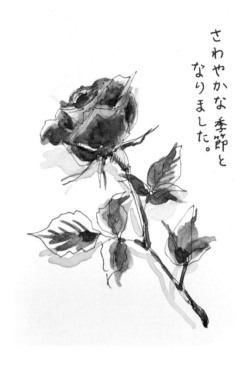

さわやかな 季節と
なりました。

5.

整理要加在植物速寫作品中的季
節問候語，作為備用素材，製作
時會比較方便。

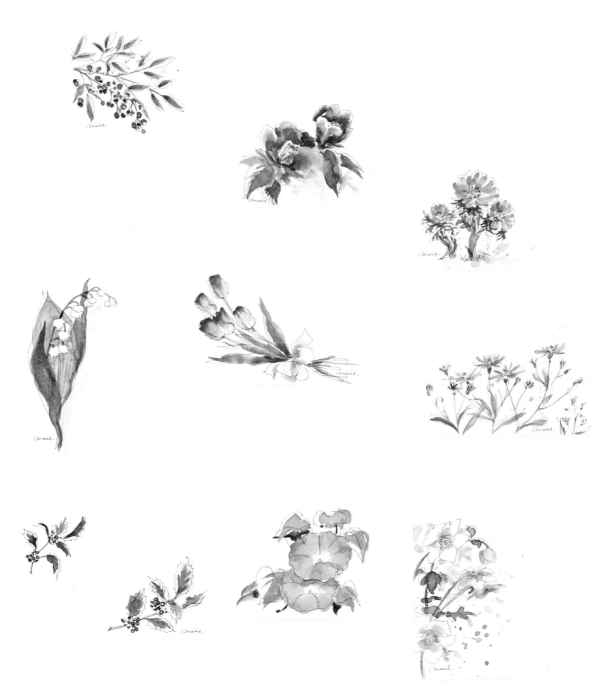

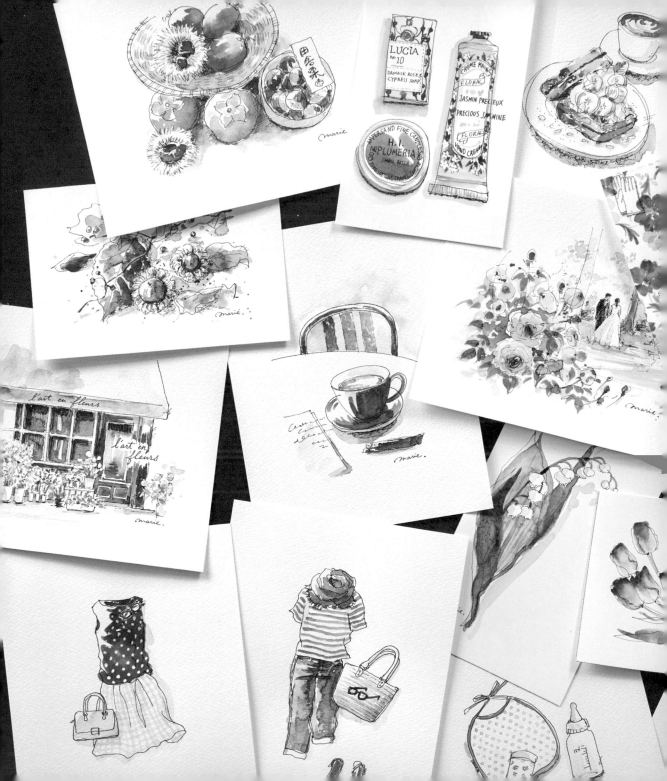

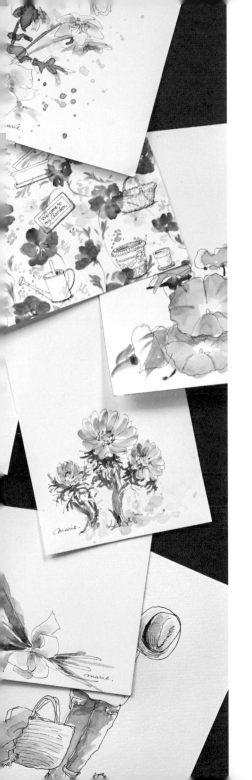

對於《水彩繪製的日常美好‧以針筆＆水彩筆速寫的生活片刻》有何感想？
是否能夠讓你度過愉快的時光？

即使如此，我們的每一天也並非都只有快樂的事。失落、傷心、偶爾突發的意外、千頭萬緒的想法，都在不知不覺之間累積成壓力。我自己也曾經歷過一段忙於育兒與照護工作，緊迫到完全沒有多餘心力的時期。

但即便是那個時候，我仍然非常重視可以全力投入在某件事物的時間。我認為「專心」就像是舒展心靈般的事物，縱然只是短暫一刻，卻是調整生活節奏的安定劑，是人活著就不可或缺之物。

速寫時，請務必畫些覺得喜愛或感到快樂的物件。新落地的鞋子、庭院裡掉落的橡實、在咖啡館吃到的蛋糕、在家附近發現的花店……稍微留心並觀察周遭，會看到在我們身邊充滿著「可愛」與「美麗」。當然，繪畫本身不能變成壓力，如果能放鬆並保持心情愉快來面對速寫，一定會讓你感到非常滿足。

請在日常生活中發掘許多讓你五感愉悅的樂趣，或許僅僅只是透過每天持續速寫，便能遇見隱藏至今的重要事物也說不定喔！

あべまりえ

國家圖書館出版品預行編目資料

水彩繪製的日常美好・以針筆&水彩筆速寫的生活片刻/あ
べまりえ（Abe Marie）著；Miro譯.
-- 初版. -- 新北市：良品文化館出版：雅書堂文化發行，
2019.03
　面；　公分. --(手作良品；84)
ISBN 978-986-7627-06-3(平裝)

1.水彩畫 2.繪畫技法

948.4　　　　　　　　　　　　　108001829

あべまりえ
Abe Marie

水彩插畫家，水彩畫講師，Calligraphers Guild會員。1967年
出生於大阪府，大阪教育大學畢業。每天除了創作，也於自家
開辦課程與文化教室的工作坊課程，並接受雜誌內頁插畫、插
畫相關創作的案子。2000年於咖啡藝廊舉辦首次個展，之後每
年定期發表以透明水彩繪製的畫作。2003年，於自家設立現在
的工作室water colour space PAPIER。以「繪畫是所有人都具
備的能力」為思考點，組合出為了觀看物件外形而生的右腦體
操，與為了順利進行上色作業的色彩論等課程。此外，每年還
舉辦月曆插畫原畫展、國內外速寫作品巡迴展、插畫與書藝教
室等活動。

〈my favorite〉水彩・素描・旅行・復古建築・袖珍書・文
字・相機攝影・古道具etc……

○網站「watercolour space PAPIER」
　http://marie-abe.com
○部落格「Abe Marie 日常水彩 日常生活」
　http://ameblo.jp/marie-abe/

手作♡良品 84

水彩繪製的日常美好
以針筆&水彩筆速寫的生活片刻

作　　　　者／あべまりえ
發　行　人／Miro
總　編　輯／蔡麗玲
執　行　編　輯／劉蕙寧
編　　　　輯／蔡毓玲・黃璟安・陳姿伶・李宛真・陳昕儀
封　面　設　計／韓欣恬
美　術　編　輯／陳麗娜・周盈汝
內　頁　排　版／韓欣恬
出　版　者／良品文化館
戶　　　　名／雅書堂文化事業有限公司
郵政劃撥帳號／18225950
郵政劃撥戶名／雅書堂文化事業有限公司
地　　　　址／220新北市板橋區板新路206號3樓
電　子　郵　件／elegant.books@msa.hinet.net
電　　　　話／(02)8952-4078
傳　　　　真／(02)8952-4084

2019年3月初版一刷　定價380元

暮らしの時短スケッチ
Copyright © Marie Abe 2018
Originally published in 2018 by BNN. Inc.
Complex Chinese translation rights arranged through
Owls Agency Inc.

STAFF

作者／あべまりえ
攝影／水野聖二
設計／中山正成（APRIL FOOL Inc.）
編輯／石井早耶香
編輯助理／原梨花子

經銷／易可數位行銷股份有限公司
地址／新北市新店區寶橋路235 巷6 弄3 號5 樓
電話／(02)8911-0825
傳真／(02)8911-0801